U0049435

我的創意遊戲書

設計動手讀

DESIGN Activity Book

本書裡的各項設計，由本人動手完成：

- -

作者／湯姆·曼布雷（TOM MUMBRAY）、愛麗絲·詹姆斯（ALICE JAMES）

繪者／佩卓·邦恩（PETRA BAAN）

設計／艾蜜莉·巴登（EMILY BARDEN）

翻譯／汪坤山

顧問／英國費爾茅斯大學 喬恩·安文（JON UNWIN）

目錄

發明你的獨特字型。

布置戲劇舞台！

設計運動隊服。

設計能代表
你的旗幟。

打造匠心獨具
的香水瓶。

為大型慈善活動
設計品牌。

設計是什麼？

設計是規劃東西的外型以及運作的方式。 你看見的每樣東西都是由設計師所設計的， 不同領域的設計師會創造不同的東西……

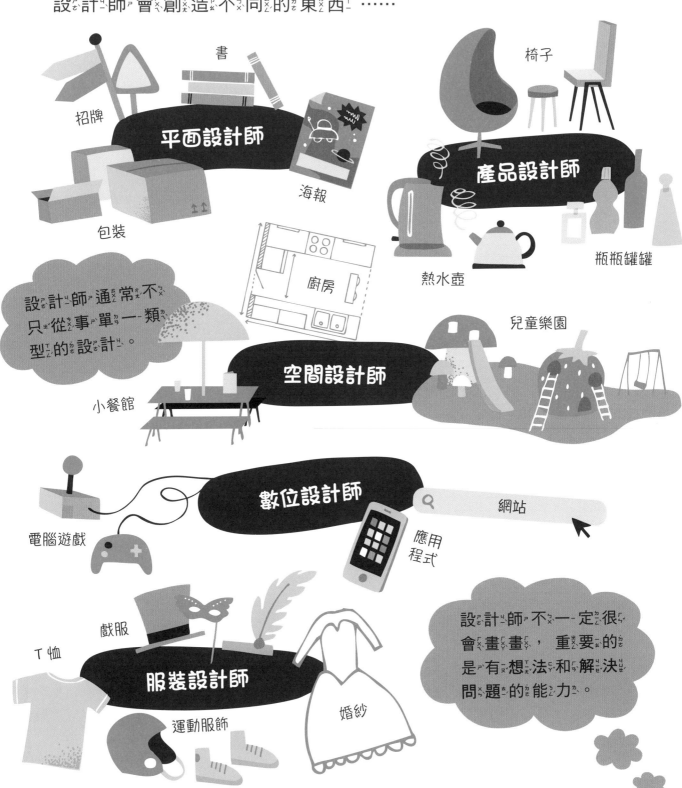

書

招牌

平面設計師

海報

包裝

椅子

產品設計師

熱水壺

瓶瓶罐罐

廚房

設計師通常不只從事單一類型的設計。

兒童樂園

小餐館

空間設計師

電腦遊戲

數位設計師

網站

應用程式

戲服

T恤

服裝設計師

運動服飾

婚紗

設計師不一定很會畫畫， 重要的是有想法和解決問題的能力。

這本書裡有什麼？

這本書裡有滿滿的點子，讓你可以……

THINK
思考

PLAN
計劃

DESIGN
設計

SOLVE
解決 問題

Explore
探索

造型
STYLE

你需要什麼？

想讀好這本書，大多時候只需要這本書本身和一枝筆。有些地方可能會用到紙張、膠水、尺，以及剪刀。

連結

如果想下載書裡的樣板，請前往 ys.ylib.com/activity/STEAM/DESIGN/。請大人幫忙列印，上網時也別忘了遵守線上安全的規則。

像設計師一樣思考

設計師無論設計什麼東西，都會進行類似的步驟，簡單來說就像下面的例子。

1. 設計概要

設計師通常受人委託來做某件工作，他們會收到一份設計概要，內容是設計時必須知道的重要資訊。下面有兩個例子：

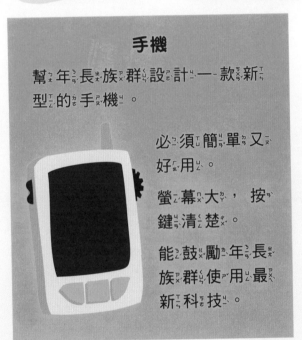

手機

幫年長族群設計一款新型的手機。

必須簡單又好用。

螢幕大，按鍵清楚。

能鼓勵年長族群使用最新科技。

玩具店招牌

幫我們漂亮的玩具店設計新招牌，必須有趣、好玩。想吸引的對象主要是 5 至 13 歲的孩子。記得大量使用我們玩具店的招牌色 —— 黃色。

這些麥片包裝盒各自符合怎樣的設計概要？把答案寫在格子裡。

A 健康、有機的麥片。

B 促進孩子學習能力的麥片。

C 含有豐富蛋白質，適合運動員的麥片。

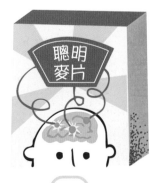

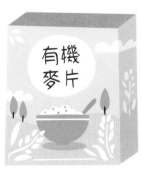

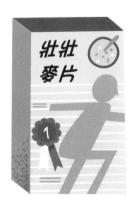

2. 找出個人風格

每位設計師都有喜歡和不喜歡的東西，那是他們的風格，也可以說是他們的品味。

下面有各種例子，請圈出你最喜歡的一項。

顏色

字型　字型1　字型2　字型3　字型4　字型5

圖片

從下面的牙膏包裝設計中，選出你最喜歡的設計，並在格子裡打勾。

沒有正確答案喔！

如果你立刻受到某種包裝吸引，那可能就是你的喜好。每個人的喜好不同，了解自己的喜好，收到設計概要時，會更知道怎麼著手。

設計師懂得如何將自己的喜好、創意與設計概要結合起來。

3. 初步構想

設計師在一開始會畫出許多草稿。 請你根據右邊的設計概要， 在下面的空白紙盒上畫出你想到的點子。

設計概要

幫新推出的兒童果汁設計一款包裝。 果汁品名是「鮮榨」， 低糖又含豐富維生素， 而且包裝使用再生紙盒。

想一想……

如何呈現果汁的名稱？

用照片還是插畫？

怎麼吸引小孩？

外包裝會用什麼顏色？

如何呈現重要的訊息？

A

B

C

D

4. 換個角度思考

設計師必須知道自己的作品有哪些優點和缺點，這樣才能進步。 根據你的初步構想，回答下面的問題。

哪個設計最能清楚呈現產品名稱？	哪個設計看起來最讓人興奮？	你最喜歡哪個設計？	你最不喜歡的設計是哪個？	為什麼？
☐	☐	☐	☐	

5. 最終的設計

從左頁的點子中，挑選出你覺得最棒的部分， 把它們組合起來， 畫出最後的設計圖。

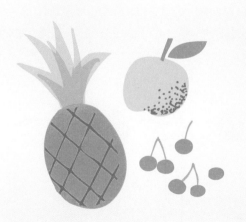

設計師可能會重複進行這個過程， 不斷想新的點子，同時尋求別人的意見， 把設計修改得愈來愈好。

色彩系統

螢幕和紙張印刷油墨形成顏色的方式不同，這叫做色彩系統，例如把藍色和紅色顏料混合會產生紫色、紅色和黃色混合會產生橘色……

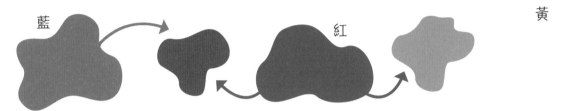

藍　　　　　　　　　　　紅　　　　　　　黃

利用**螢幕**呈現的設計作品使用三色系統，稱為 RGB，分別代表紅、綠、藍。

印刷在紙張上的設計作品使用四色系統，稱為 CMYK，分別代表青、洋紅、黃和黑。

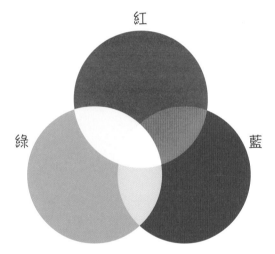

這些顏色由螢幕發出的光線混合而成。

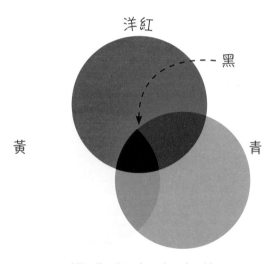

這些顏色來自於印刷油墨。

下面的產品使用哪種色彩系統？把答案寫或畫在正確的格子裡。

網站

應用程式

書

牛奶盒

雜誌

RGB

CMYK

主題色彩

設計師搭配與使用的色彩組合，稱為主題色彩。

測試不同主題色彩在下面這個廣告看板上產生的效果。

試試色彩豐富的組合。在右邊方格裡搭配各種顏色，再用這些顏色為廣告看板上色。

讓衣物色彩更加……

亮眼！

再試試色彩有限的組合，只用黑、白和另外一種顏色來為看板上色。

想留白的地方不用上色

讓衣物色彩更加……

亮眼！

有些公司利用色彩有限的組合，增強你對公司品牌的印象（第48～49頁）。

設計商標

商標或標誌是代表公司或機構的小型圖案或符號，會出現在各處，但不是所有的東西都使用彩色印刷，所以商標不管在彩色或黑白的狀況都必須好看。

這是一間國外出版社的商標。

有時會需要黑白版本的商標。

這是一間網球公司的彩色商標。

請你用鉛筆畫出這個商標的黑白版本。

可能要簡化商標，才容易畫出黑白版本。

黑白設計主要強調線條和形狀。

黑白設計又叫單色設計。

幫下面兩家公司設計商標，只能用黑、白兩色。
旁邊有一些相關圖案可參考。

塑佳餐具

這家公司回收用過的塑
膠瓶，再製成餐具。

商標通常簡單、清楚又好記，可以
只是圖案，也可加上公司名稱。

電子寵物

這家公司專門生
產機器寵物。

尋找靈感

為了想出新點子，設計師會從生活中找靈感，這個過程叫發想。

看看這些例子……

章魚造型的鞋子

這兩頁周圍的東西有激發你設計的靈感嗎？把你的點子畫出來，可能是家具、建築、電子產品，或任何你想到的東西。

化石

拼圖

樂器

行星

花朵

鯊魚

城堡

龍造型
的瓶塞

HOT
sauce

外型像樹
的書架

冰淇淋造
型藝廊

先別在意設計師實際
上怎麼做，就讓你的
腦袋自由想像。

火山

齒輪

蝴蝶

甲蟲

獨角獸

水果

以貌取人！

你可能聽過：「不要憑封面判斷書的內容。」但設計師的工作就是要暗示你書裡有什麼，讓你受吸引。

連連看

你覺得這些書分別屬於哪種類型？

 1 西部拓荒冒險故事

 2 講述神話與傳奇

 3 虛構的科幻小說

想像一下

看看這本書的封面，你覺得內容是什麼？把它寫下來。

↖ 可在封面下方加上書名。

設計書封

讀一讀右邊的故事大綱，為這本書設計一款封面。

《海上漂流記》

瑪雅漂流到一座荒島，她得想辦法活下去，還得躲過鯊魚、暴風雨以及不斷掉落的椰子，唯有自己打造木筏，才能逃出去……

想一想……

顏色？

字體帶給人的感受？

圖像？

可以畫出部分劇情，呈現有氣氛的景色，或使用簡單的圖案。

字型設計

設計師必須謹慎選用字體，才能帶給人正確的印象；有時甚至得親自設計字體。英文有幾百種不同的字體，大致可分為四種類型：手寫字、展示字、襯線體、無襯線體。

手寫字 看起來像用鋼筆寫出來的字體，因此「向下」的筆畫比較粗，「向上」的筆畫比較細。

鋼筆

寫出英文字母。

加粗向下的筆畫。

把加粗的部分塗滿。

小寫字母的設計方法和大寫字母的相同。

把下面字母加粗的部分塗滿。

加粗向下的筆畫。

選其他字母試試看。

墨水

展示字 通常用在主要標題或需要強調的文字上，筆畫通常很粗、很厚實。請試著用展示字體寫出接下來的字母。

18

襯線體 這種字體的特徵是每個筆畫都會有小小的尾巴 —— 叫做襯線。

襯線

每日新聞

襯線體是容易閱讀的傳統字體，常用在書本和報紙上。

試著為下面這些字母加上襯線：

Kk Ll Mm Nn

無襯線體 這種字體沒有裝飾的襯線，顯得簡單、清楚，設計方法像是先用寬線條畫出每一筆畫，然後組合起來，最後把每個筆畫填滿。

畫出字母的每個筆畫。　把線條組合起來。　再把筆畫填滿。　小寫字母也採用同樣的方式設計。

按照上面的步驟，畫出下面這些無襯線字母的設計過程。可利用橫線來輔助。

P
R
Y

p
r
y

設計獨特字體

試著自己創造字體。選擇一種字體風格，利用下方空白，寫出你的英文名字或其他英文字。你可以為這個字體……

加上陰影　　讓它變細　　把它加粗　　讓字體中空　　自由創作

表情符號

表情符號指一些簡單的圖像，在數位訊息中用來代表情緒、物品和想法。簡潔的設計讓人不用文字就能溝通。

> 這些表情符號讓你聯想到什麼？把你的想法寫在圖案下方。

> 表情符號最早在 1999 年由日本人所設計，如今有超過 3000 個表情符號。

> 表情符號必須經過委員會的認可才能列入正式名單。

> 利用這塊空白設計表情符號，旁邊的點子可以幫助你思考。

表情符號要盡可能簡單明瞭，這樣別人才能看得懂。

> 你的表情符號代表什麼？

> 表達情緒？
> 困惑？　　　興奮？
> 驚喜？

> 你最喜歡的動物？

> 家人或朋友？

> 你最喜歡的食物？

挑選最佳字體

當你在設計中加入文字，必須選擇適當的字體，因為字體的風格會影響人們對物品的印象。

這些是錯誤用法……

在重要文件上使用裝飾性字體。

機場的告示牌使用影響閱讀的扭曲字體。

故事書封面的字體又大又粗。

下面列出了五樣物品，你覺得它們各自適合使用哪種字體？把號碼填在空白方格裡。

文字「看起來」的樣子，會立刻讓你對眼前的東西產生某些印象。

報紙文章　　路標　　高級餐廳菜單　　恐怖電影片名　　馬戲團海報

☐　　☐　　☐　　☐　　☐

 1 最佳字體　　2 最佳字體

 3 最佳字體

 4 最佳字體　　5 最佳字體

下面兩張海報分別要宣傳兩場很不一樣的音樂會，你會怎麼呈現「音樂」二字呢？請你挑選適合每場音樂會風格的字體，並畫在海報上。

利用空白處寫出自己的想法，再把「音樂」二字畫在海報上。

管弦樂音樂會

精緻的字體？

冷靜的字體？

彷彿隨音樂
擺動的字體？

搖滾樂團演唱會

引人注目的字體？

大膽的字體？

重口味字體？

插畫風格

插圖的繪製風格和繪製的內容一樣重要。 看看下面這幾隻魚……

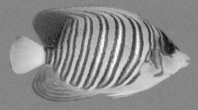

這是神仙魚的真實照片。

1 寫實風格： 準確且逼真， 看起來具科學性和知識性。

2 半寫實風格： 大部分準確， 但多了一點卡通感。

3 裝飾風格： 花俏可愛， 通常用在珠寶或裝飾品。

4 象徵風格： 大膽、容易辨識， 通常用在標誌和地圖上。

5 極簡風格： 只用形狀和顏色來組合， 非常簡化。

從下面挑一張照片， 然後用三種不同風格在右邊空白處畫出來，並寫下你使用的風格類型。

仙人掌

帆船

機器人

或是其他東西的照片？

風格類型：

24

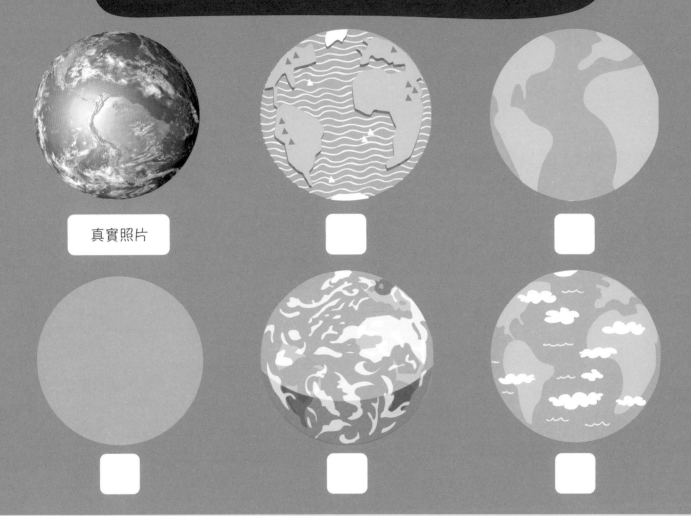

真實照片

風格類型：

風格類型：

舞台布置

美術指導是為戲劇設計布景的人，會利用場景、服裝和燈光，讓戲劇更加生動。請你設計一場表演秀，並布置你的舞台。

故事內容是什麼？

一開始要先決定節目的內容。你可以參考右邊的點子，或自己想一個。

魔術師在陰森的城堡裡尋找鬼魂。

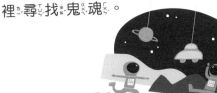

太空人前往外星球的冒險故事。

設定場景

場景能讓觀眾了解故事發生的時間和地點。把你的想法寫在空白處。

多數表演使用背景幕：

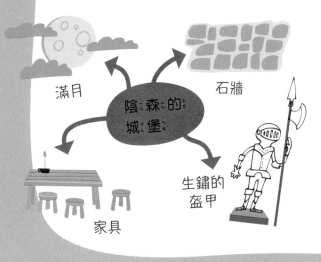

滿月

石牆

陰森的城堡

家具

生鏽的盔甲

打扮合宜

恰到好處的戲服設計能讓角色變得生動。
畫出你為演員設計的服裝。

 古裝讓觀眾
了解故事發
生在古代。

簡便的戲服讓演員
能快速更換。

角色使用的東
西叫做道具。

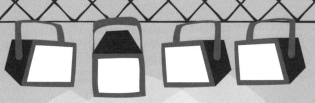

燈光效果

照亮舞台的方式
有很多種。

泛光燈能照亮整個舞台。

黃光創造明
亮、快樂的
情境。

閃光燈會忽明忽滅,
讓表演者的動作看起
來不連貫。

聚光燈能讓觀眾
的注意力集中。

藍光表示
有水或是
夜晚。

紅光表示
有危險或
火災。

綠光暗示
場景發生
在戶外。

你的表演節目即將盛大開演，舞台看起來會是什麼樣子？利用前面的點子，把它們畫出來或寫出來。

使用背景幕設定場景嗎？

演員在這個場景
穿什麼服裝？

角色需要使用
道具嗎？

需要打什麼樣
的燈光？

需要加上
音效嗎？

家具設計

規劃實體產品的人是產品設計師，你家的每樣東西都是由產品設計師所設計的，比如說椅子……

這些椅子是為了哪種用途而設計？把代表椅子的英文字母填在白色方格裡。

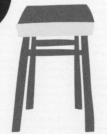

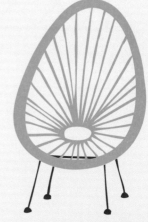

A 小巧、方便收存

B 防水又堅固

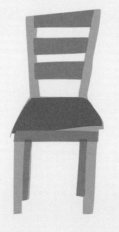

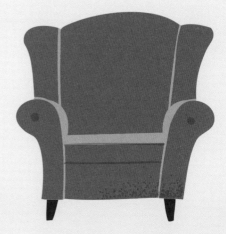

C 方便移動、讓人保持良好坐姿

D 簡潔好整理

E 舒適、柔軟

搭配餐桌

傍晚放鬆用

臨時需要時使用

放在花園裡

讀書或辦公用

有些產品設計師具備電子學或工程學等技術知識，設計的產品具有「實際的效能」。有些設計師只設計外觀，把技術部分留給其他人處理。

30

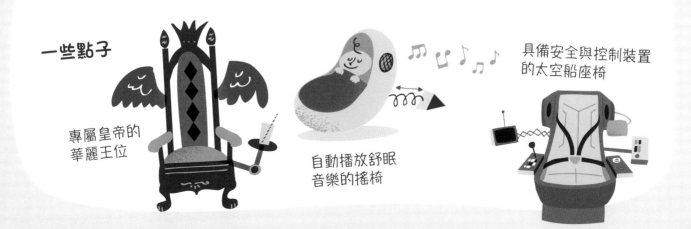

一些點子

專屬皇帝的
華麗王位

自動播放舒眠
音樂的搖椅

具備安全與控制裝置
的太空船座椅

圖像溝通

設計警告標誌和地圖符號時，必須讓使用任何語言的人都能一看就懂，不需要額外的文字說明。

警告標誌 你覺得這些標誌在警告什麼？

警告標誌通常是三角形或菱形，方便人們辨識。

讀一讀警告訊息，設計可取代文字的圖案標誌。

這個地區常颱風下雨，建議要小心慢行。

警告！屋頂有鳥巢，常有鳥棲息，坐在這裡要小心落下的鳥大便。

製作警告標誌時，先寫出警告內容，再畫出標誌。

警告……

你覺得這些符號代表什麼？

下面的指引文字讓你在露營區能找到理想地點。按照路線指引搭配圖例，在地圖上畫出你的路線，並在你要搭帳篷的方格裡打勾。

路線指引

1. 經過「廁所」之後直走。

2. 看到「懸崖危險」警告標誌右轉。

3. 進入「森林」。

4. 在「野餐區」旁邊搭帳篷。

露營區即將新開一家咖啡館。請你在空白處幫咖啡館設計一個圖例，然後加在地圖上。

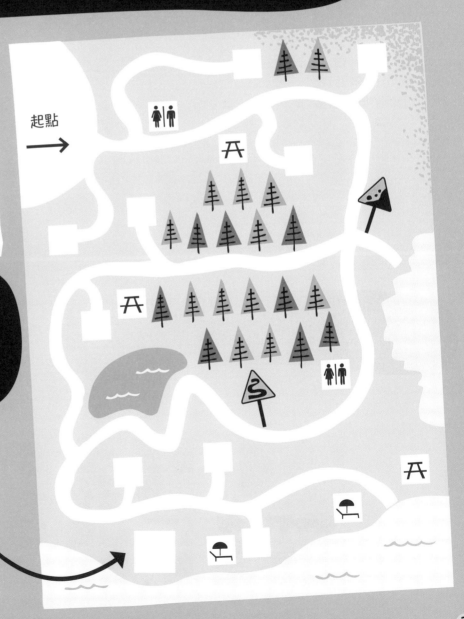

起點

善用網格

在海報或是雜誌封面上通常不會看到輔助格線，但設計師在設計時為了讓版面平衡，常會使用網格。

1. 把版面平均分成數塊方格。

必要時每塊方格可再切割得更小。

2. 每塊空間可單獨使用。

也可合併成大網格。

3. 設計師會組合不同大小的方格，創造出不同的版面。

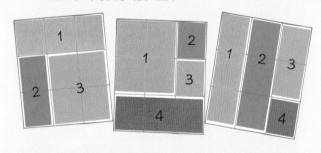

4. 設計師會在網格中放上文字或圖片。

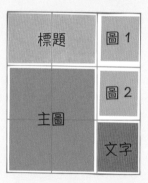

標題	圖1
主圖	圖2
	文字

連連看，下面的海報各自使用了哪種網格？

A

B

C

設計概要

利用下面的網格，為《電影雜誌》設計封面，雜誌名稱要清楚易讀。可以參考右邊的點子。

本期封面電影是以打擊犯罪的超級英雄為主角，片名是《驚險救援》。

放上主角的名字：葛蕾塔‧方格。

哪些電影角色或場景可用來當做主圖？

加上影評或星等？

隊服設計

服裝設計師設計的衣物包羅萬象， 例如睡衣或運動服。 按照步驟， 設計一套搶眼的體育隊服。

選擇隊伍的代表色。

挑選顏色， 讓你的隊伍能在眾多對手當中特別顯眼。

利用下面的圓形嘗試不同的顏色搭配， 找出你最喜歡的組合。

利用空白處為你的隊伍設計隊徽。

代表隊伍的圖案是什麼？

使用代表色？

隊徽的形狀？

設計隊

放上隊伍名稱？

在這些空白 T 恤上畫出你的設計。

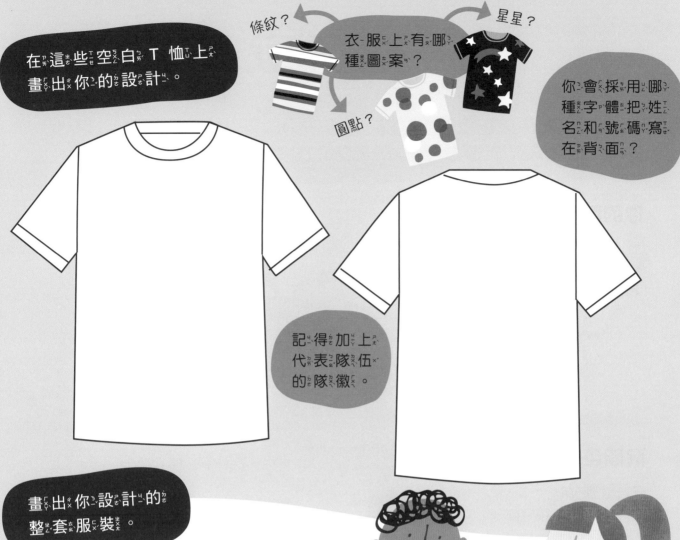

條紋？

星星？

衣服上有哪種圖案？

圓點？

你會採用哪種字體把姓名和號碼寫在背面？

記得加上代表隊伍的隊徽。

畫出你設計的整套服裝。

運動員還需要其他配件嗎？把它們畫在空白處。

室內設計

室內設計師為人們打造漂亮又怡人的室內空間。 為了創造完美的空間，你必須考慮許多事情，請按照下面的步驟，設計你的夢想臥室。

你的臥室需要什麼？

吊床？
上下鋪？
懶骨頭？
放鬆的地方？

衣櫥？
抽屜櫃？
置物空間？
置物籃？

房間色彩如何搭配？

在這裡試一試要用什麼顏色組合。

暖色讓房間有熱情和舒適的感覺。

冷色讓房間看起來更大、更明亮。

不同濃淡的同色系讓人感覺平和。

你會怎麼裝飾牆面？

畫上圖案？

鋸齒？

條紋？

叢林？
主題壁畫？

海洋？

夜光星星？

攀岩牆

這裡有一些適合放在臥室的家具。

挑出你喜歡的家具，塗上顏色。床下的空間也可好好利用。

把這個樣板影印下來，或從 ys.ylib.com/activity/STEAM/DESIGN/ 下載。

置物空間

櫃子上可放東西。

燈具

鏡子讓房間看起來比較大。

為燈罩加上一些圖案。

懶骨頭

裝飾小物

08:25

夜燈

選好家具並上色後，請把它們剪下來，利用下一頁安排你的房間擺設。

下面是關於如何安排家具的建議，可以參考利用。

大型物品不要集中放在同一區。

把家具平均放在房間各個角落。

水平擺設可以讓房間看起來更寬敞。

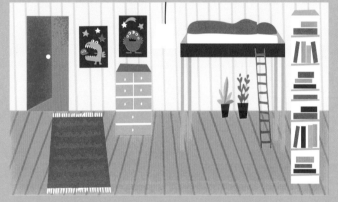

垂直擺設可以讓房間看起來更高。

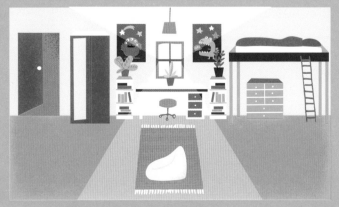

對稱的擺設法能讓人注意到房間的某個區域。

翻到下一頁，完成你的臥室設計。

41

旗幟遊戲場

旗幟設計師必須能設計出簡單、出色的旗幟，不但容易辨識，還能代表一個地方或國家。

看看下面這些國旗，回答右邊的問題，把答案寫在格子裡。

哪面旗幟包含六色？

哪兩面旗幟一模一樣？

只有兩種顏色的旗，稱為雙色旗。這裡有幾面雙色旗？

很多旗幟上有大太陽，代表嶄新的一天或象徵宗教。你找到幾個太陽？

世界上大多數國旗，用了這六種顏色。

盧安達

泰國

印度

美國

烏拉圭

瑞典

馬其頓

烏干達

英國

愛爾蘭

希臘

查德

南非

中華民國

阿根廷

牙買加

日本

黎巴嫩

摩洛哥

加拿大

波蘭

羅馬尼亞

納米比亞

德國

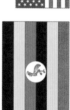

比如說……

你家

星星

動物

興趣

旗幟會隨風飛揚，或是
垂下來，如果設計太
複雜，會很難辨認，
所以要盡可能簡化。

盡量不要超過四
種顏色。

可在背景加上
條紋、十字圖
案，或留白。

也可使用符號。

換你來設計

設計一面旗幟，讓它能代表
你的特色，或是你的故鄉。

通常會把重要的特色安排在左上角，
因為這裡是最顯眼的地方。

跨時代電子產品

工程師和技術人員不斷在創造新的電子產品，想出產品概念的人是產品設計師，他們得找出獨一無二的特色，讓新產品與眾不同。

設計概要

設計新一代平板電腦，讓它具有令人驚奇的功能或特色。請盡情發揮你的想像力。

先不管實際上如何運作，這交給其他人來思考！

一些點子

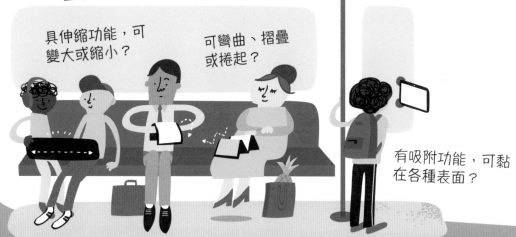

具伸縮功能，可變大或縮小？

可彎曲、摺疊或捲起？

有吸附功能，可黏在各種表面？

軟體更新

創造電子產品的人是產品設計師， 規劃產品使用的程式則是數位設計師的工作， 他們還需要持續改善與更新程式。

這是一款賽車電玩遊戲的螢幕畫面。

下面是玩家對於這款遊戲的評論。

選擇賽道

1.

2.

3.

決定角色

疾速爵士　賽車王

挑選車款

遊戲開始 ▶

★★★★★
還不錯， 但我希望能更換和改造自己的賽車。

★★★★★
賽道太簡單…… 太簡單了！

★★★★★
只有兩個角色可以選， 而且都是男性。

換你試試看

你會怎麼更新這款遊戲，並解決玩家提出的問題？在這裡寫下你的想法。

更新後的遊戲畫面是什麼模樣？把它寫下來或畫在這裡。

打造品牌

品牌是代表公司、組織或個人的視覺識別，必須讓人一眼就能辨識。設計師會怎麼進行呢？

設計概要

名叫「日出快餐」的小餐館要開幕了，請幫這家餐館設計品牌。

餐館有什麼特色？

思考品牌的定位，讓它與眾不同。從下面選出一個特色，或自己想一個。

高級奢華？　幫助社區發展？

環境友善？　經濟快餐？

品牌商標是什麼樣子？

先用黑白兩色來設計。

一些點子

蔬果或
點心？

日出景色？

代表餐館特色的圖案是什麼？

設計彩色版商標。品牌使用哪種色彩組合？

品牌代表色

強勢品牌通常不會使用太多顏色。

如何應用品牌？

下面是餐館的外觀，利用空白處打造出品牌的視覺效果。

路人要能一眼就發現這家餐館和它的特色。

招牌是什麼樣子？

店名怎麼呈現？

雨篷是什麼顏色，或有哪種圖案？

紙袋上會有什麼？

櫥窗裡展示什麼東西？

杯子上可放餐館商標，或使用品牌代表色。

馬克杯上有圖案嗎？

外帶杯有餐館的商標嗎？

設計網站

網站的誕生需要網頁設計師，他們的工作是把資訊和點子轉變化成便利好用、並井井有條的網站。所以有網站都有像下面這樣的首頁頁，這是訪客看會看到的第一一個畫面。

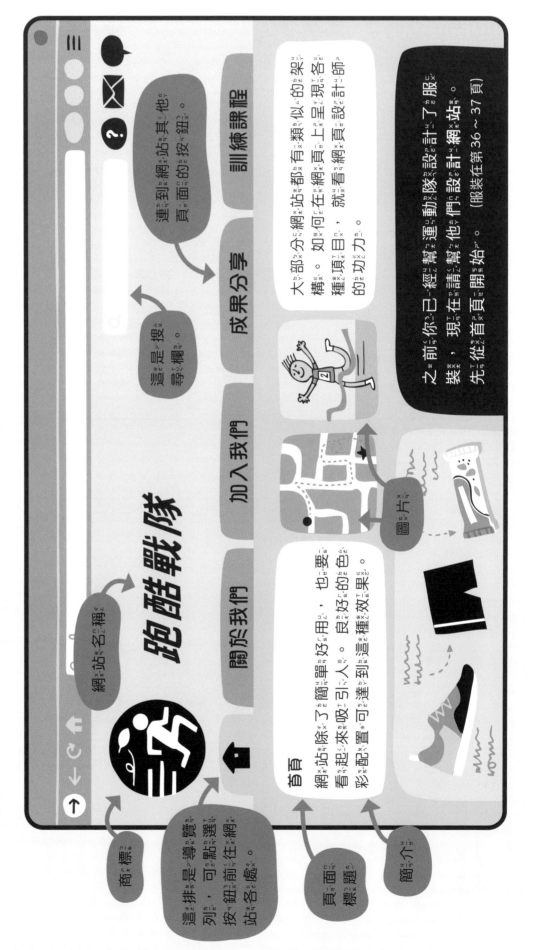

為了安排頁面的各個項目，網頁設計師會畫出網頁草圖，叫做線框。

你比較喜歡下面哪一種線框？

網站名稱
頁面標題
搜尋欄
圖片

網站名稱
搜尋欄
頁面標題
圖片

線框利用基本的形狀和標籤來表示不同的項目，例如文字、圖片或按鈕。

利用下面的空白畫出線框，選出適合首頁的版面。

盡量讓兩個線框裡各項目的大小和形狀都不同。

可用電腦軟體來畫設計線框，但很多數位網頁設計師喜歡用紙和筆。

別忘了你之前選擇的代表色和色彩設計的隊徽。

把網站上所有頂目的樣子仔細畫出來。

選擇你最滿意的版面配置，把線框畫在下面。

換你畫畫看

畫出首頁的最終設計。

網頁設計師要設計一個網站的所有頁面。想一想，這個運動隊的網站看，這個運動隊的網站需要哪些頁面？把它們畫下來。

周邊商品販售？

參賽行程表？

隊員花絮？

一些點子

訓練撇步？

設計師在設計時必須細心規劃頁面，讓網站井井有條，使用者才能輕鬆瀏覽，這叫做規劃使用者的旅程。

網頁上有哪些連結？畫下路徑圖，看看每個頁面有哪些項目，又是怎麼串連的？

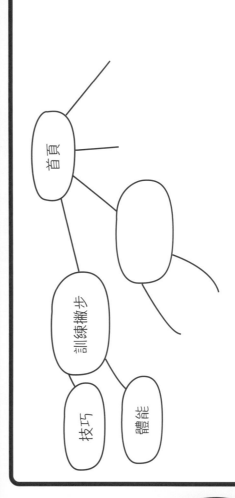

首頁

訓練撇步

技巧

體能

這些線條代表頁面之間的路徑。如果你點擊頁面上某個連結，就能進入另一個頁面。

巧妙包裝

每個產品的包裝都經過精心設計，讓它能吸引人、實用且符合不同對象的需求。

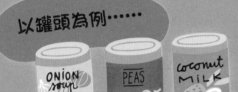

以罐頭為例……

人類使用罐頭保存食物有兩百多年歷史。

若沒有貼上標籤，就看不出裡面裝什麼。另外，視力不好的人該怎麼辦？

洋蔥湯　　豆子　　椰子汁

設計概要

幫右邊這三種食物設計新容器，讓視障者用摸的就能知道裡面裝什麼食物。

一些點子

容器外型就像內容物？

豆子

凸出的文字或符號？

三種特別形狀的容器？

罐頭是金屬容器，但你可以使用其他材質，比方說可以塑造成任何形狀的再生塑膠。

產品設計師會幫香水設計漂亮又獨特的瓶子。很多香水瓶造型極具特色，甚至不需要標籤。

特殊香水瓶通常有註冊商標，或受法律保護，避免其他人仿冒。

設計概要

設計一個全新的香水瓶，它必須要吸引人、實用，而且獨特。瓶子要能直立擺放，還要注意瓶口的設計。

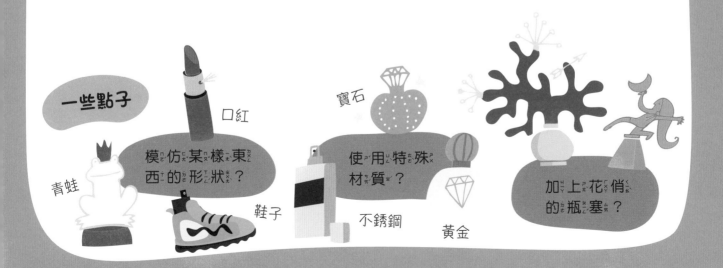

一些點子

口紅

青蛙

模仿某樣東西的形狀？

鞋子

寶石

使用特殊材質？

不銹鋼

黃金

加上花俏的瓶塞？

設計師的工作服

服裝設計的重點不只是衣服的造型，還要讓它實用或具有功能性。

設計概要

幫某類設計師設計服裝或配件，盡可能符合他們在工作上的需求。

書中出現過哪些領域的設計師？

空間設計師

蒐集影像的攝影機

雷射測量裝置

固定式捲尺

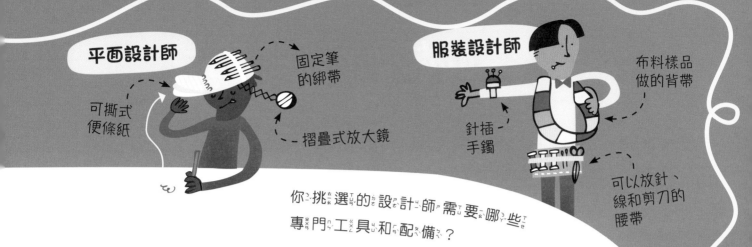

平面設計師

可撕式
便條紙

固定筆
的綁帶

摺疊式放大鏡

服裝設計師

布料樣品
做的背帶

針插
手鐲

可以放針、
線和剪刀的
腰帶

你挑選的設計師需要哪些
專門工具和配備？

你想設計多少件
工作服都可以。

到遊樂園玩一天

主題遊樂園都經過精心設計，而且圍繞著特定的主題來規劃，看看下面的例子。

★ ★ ★ ★ ★

設計概要

設計主題樂園。選一個主題，幫樂園取名字，至少安排一種能吸引人的遊樂設施，也能加入你想到的各種設備。

主題的點子

童話或傳說？

古埃及？

太空探險？

西部冒險？

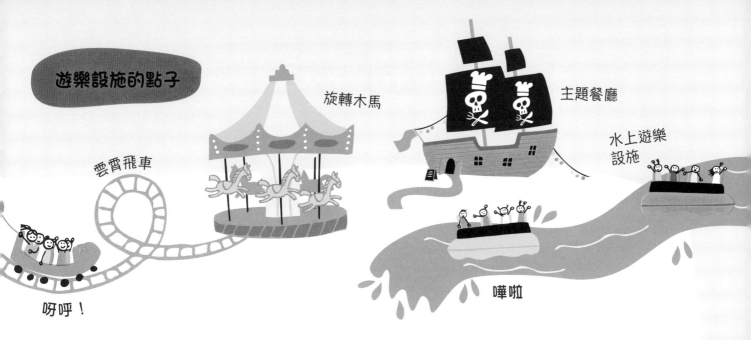

主題樂園名稱： _____

設計桌遊

遊戲公司正在開發一款新的桌遊，需要請你設定主題以及刺激的遊戲地圖。玩法如下：

每人選擇一張色卡。

從中間標示著「總部」的地方開始遊戲。

輪流擲骰子。

如果停在「減號」格，得輸掉一枚代幣。

停在圓圈的格子裡能得到一枚代幣。

總部

按照順時針的方向移動，並照著箭頭的方向出入總部。

停在「加號」格可再擲一次骰子，擲出 6 就能拿到一枚代幣。

蒐集到三枚代幣，就可走返回總部的路，最先回去的人獲勝。

這只是基本的遊戲規則，它還需要一個主題！你也可以加上其他規則，比方說遇到方格就要轉彎、再擲一次，或搶走別人的代幣。

拯救森林

總部：樹屋
代幣：種子
棋子：樹葉

換你來設計

幫遊戲設定主題。 可以參考下面的點子，或是自己想一個。

你想怎麼裝飾總部？ 棋子和代幣會用什麼東西代替？ 別忘了幫遊戲取名字。

古蹟尋寶

總部：阿茲特克神廟
代幣：寶石
棋子：靴子

碰到藏寶箱就能蒐集寶石。

星際探索

總部：地球
代幣：星星
棋子：火箭

碰到小行星帶就會損失星星。

碰到流星就可以往前跳。

翻到下一頁，畫出遊戲地圖。

把你設計的桌遊畫在這裡， 盡可能加上所有遊戲的細節， 然後利用右頁的樣板製作棋子和骰子。

任何產品的第一版都叫做原型。 試玩看看你設計的遊戲。

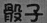
骰子

沿ㄧㄢˊ著ㄓㄜ˙黑ㄏㄟ線ㄒㄧㄢˋ
剪ㄐㄧㄢˇ下ㄒㄧㄚˋ來ㄌㄞˊ。

黏貼處ㄋㄧㄢˊㄊㄧㄝㄔㄨˋ

沿ㄧㄢˊ著ㄓㄜ˙虛ㄒㄩ線ㄒㄧㄢˋ
摺ㄓㄜˊ起ㄑㄧˇ來ㄌㄞˊ。

黏貼處ㄋㄧㄢˊㄊㄧㄝㄔㄨˋ

摺ㄓㄜˊ出ㄔㄨ形ㄒㄧㄥˊ狀ㄓㄨㄤˋ後ㄏㄡˋ把ㄅㄚˇ黏ㄋㄧㄢˊ貼ㄊㄧㄝ處ㄔㄨˋ
朝ㄔㄠˊ內ㄋㄟˋ， 黏ㄋㄧㄢˊ成ㄔㄥˊ立ㄌㄧˋ方ㄈㄤ體ㄊㄧˇ。

棋子

每ㄇㄟˇ個ㄍㄜˋ玩ㄨㄢˊ家ㄐㄧㄚ會ㄏㄨㄟˋ有ㄧㄡˇ一ㄧ個ㄍㄜˋ棋ㄑㄧˊ子ㄗˇ。

沿ㄧㄢˊ著ㄓㄜ˙實ㄕˊ線ㄒㄧㄢˋ剪ㄐㄧㄢˇ下ㄒㄧㄚˋ
每ㄇㄟˇ一ㄧ塊ㄎㄨㄞˋ方ㄈㄤ格ㄍㄜˊ。

可ㄎㄜˇ以ㄧˇ把ㄅㄚˇ方ㄈㄤ格ㄍㄜˊ黏ㄋㄧㄢˊ
在ㄗㄞˋ紙ㄓˇ卡ㄎㄚˇ上ㄕㄤˋ， 這ㄓㄜˋ
樣ㄧㄤˋ比ㄅㄧˇ較ㄐㄧㄠˋ堅ㄐㄧㄢ固ㄍㄨˋ。

代幣

每ㄇㄟˇ個ㄍㄜˋ玩ㄨㄢˊ家ㄐㄧㄚ至ㄓˋ少ㄕㄠˇ會ㄏㄨㄟˋ
有ㄧㄡˇ三ㄙㄢ枚ㄇㄟˊ代ㄉㄞˋ幣ㄅㄧˋ。

把這個樣板影印下來，或從
ys.ylib.com/activity/STEAM/
DEDIGN/ 下載。

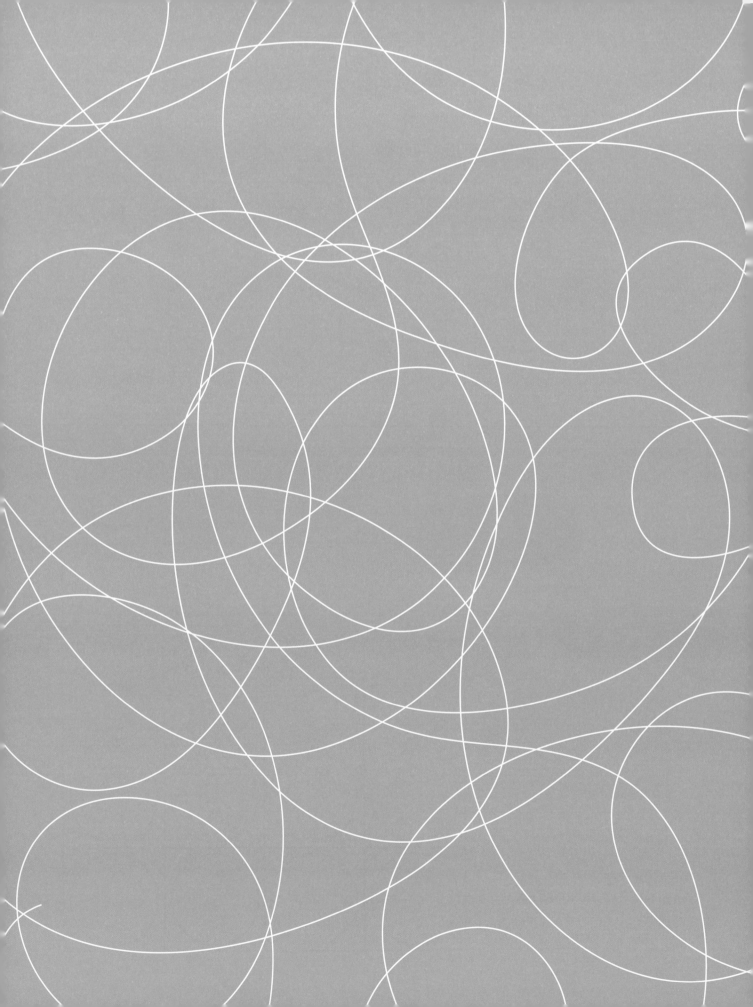

人們需要什麼？

設計師有時會跟人聊天，了解人們真正的需求，這個過程叫做市場調查，能幫助設計師創造有用的產品。

設計概要

我們訪問了一些人，想了解他們心情不好時會需要什麼。請你看看下面的回應，設計一樣可以幫助他們的產品。

哈囉。

我發現園藝能讓人放鬆，但我沒有花園。

嗨！

我希望有人或物品可以陪我說話。

我會做一些需要思考的事情。

你好嗎？

找一小群人來討論，叫做焦點團體訪談。

都市規劃

城市設計師的工作是規劃大街小巷，創造四通八達的城市。如果人們能輕鬆步行、騎自行車或利用大眾運輸系統，對環境比較好。

設計概要

設計一座環境友善的無車城市。交通連結已經規劃好了，請你加入其他各種設施。

在地圖上畫出各種設施，可用符號表示。

 房屋
可畫出不同風格的房子和公寓大樓。

 商店

 餐廳

 辦公大樓
把商店、餐廳和辦公大樓蓋在市中心與交通便利處。

 綠地
在步道和自行車道附近安排綠地，讓人們有空間運動。

 醫院

 學校
請讓學校和醫院位在有三種交通方式能抵達的地方。

交通連結圖例：

- - - - - 人行道

───── 自行車道

◯　　公車站

▬　　公車專用道

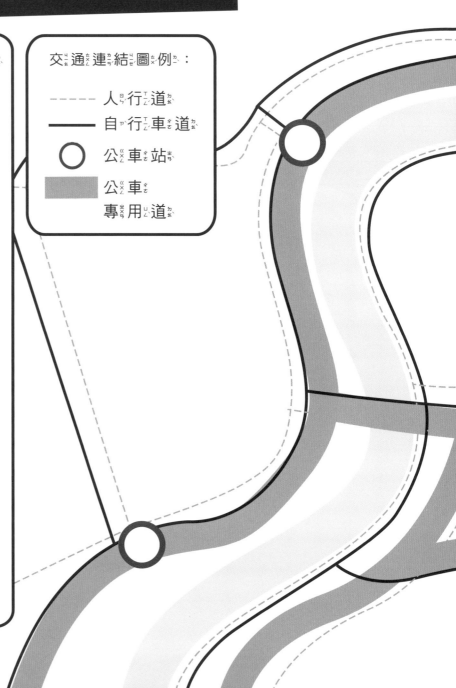

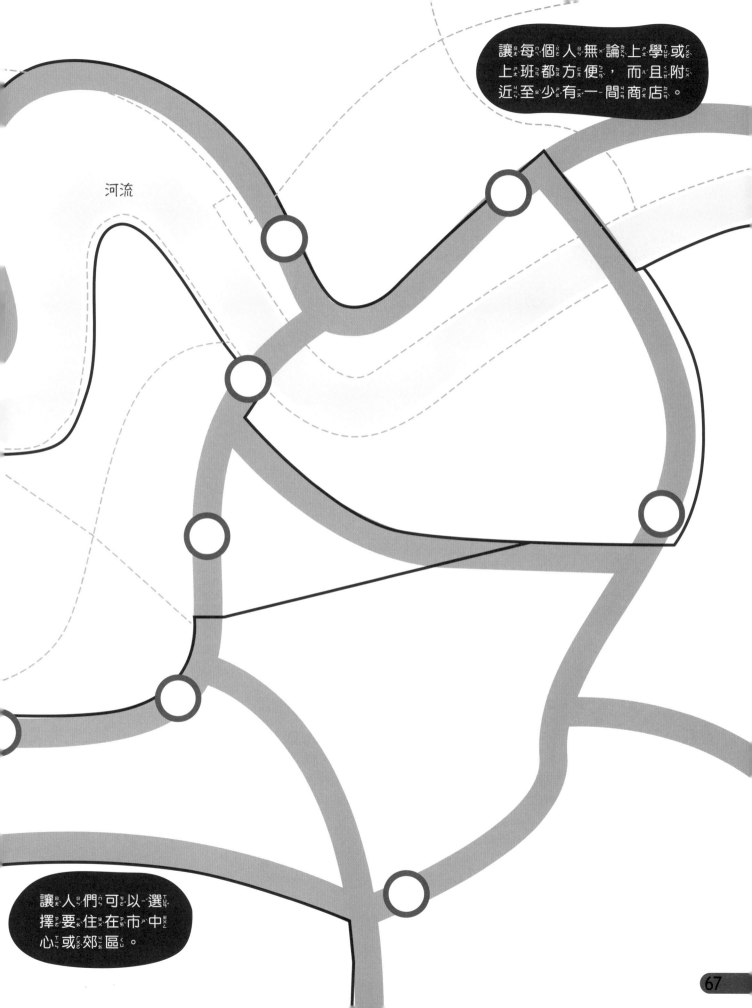

讓每個人無論上學或上班都方便，而且附近至少有一間商店。

河流

讓人們可以選擇要住在市中心或郊區。

設計的潮流

不同時期會發展不同的設計風格， 有時某種風格會變得流行， 吸引很多設計師採用， 這些突出又好辨認的風格會形成一種流派及設計運動。

設計一張海報、 一樣產品、 一棟建築， 或是任何你想到的東西， 展現出個人特色， 創造你自己的設計風格。

下面是一些著名的設計運動：

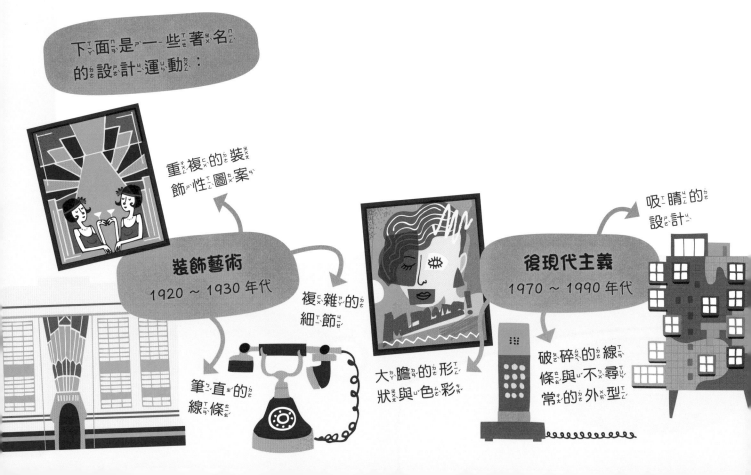

重複的裝飾性圖案

吸睛的設計

裝飾藝術
1920 ~ 1930 年代

複雜的細節

筆直的線條

後現代主義
1970 ~ 1990 年代

大膽的形狀與色彩

破碎的線條與不尋常的外型

你的風格具有什麼重要特色？

平滑或有稜有角的形狀？

整齊或無序的排版？

用色明亮或只用少數顏色？

複雜或簡單的圖案？

直線或曲線？

形狀簡單

只用少數顏色

極簡主義
1960 年代至今

簡單就是美

你的設計運動叫做：

- - - - - - - - - - - - - - - - - - - -

整合設計

設計師不一定從一開始設計，有時候他們必須使用其他人設計的元素，把各種元素結合起來。

比方設計美國總統的專機──空軍一號時，設計師融合了下面這些既有的設計……

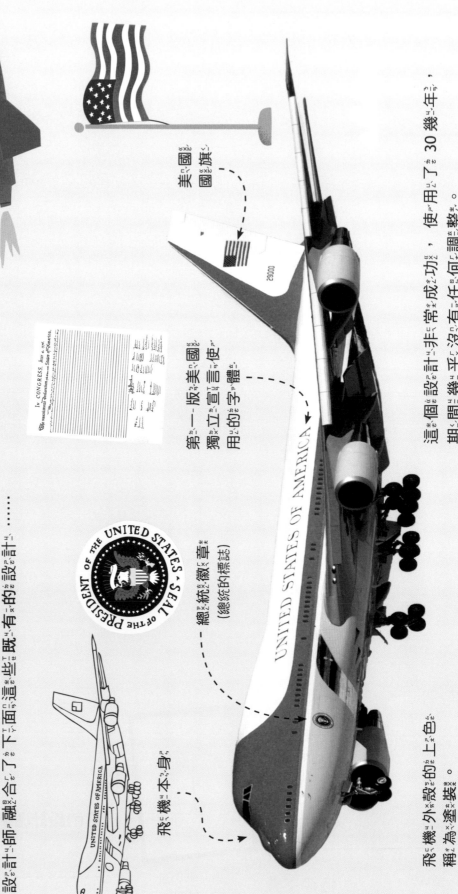

美國國旗

第一版美國《獨立宣言》使用的字體。

總統徽章（總統的標誌）

飛機本身

飛機外殼設計的上色，稱為塗裝。

這個設計非常成功，使用了30幾年，期間幾乎沒有任何調整。

換你來設計

結合你在書中想出的
設計，創造一艘帶有
個人風格的船。

一些點子

自己設計的旗幟？
（第 45 頁）

自己設計的字體？
（第 20 頁）

加上你喜歡的顏色、
圖像或是主題？

大型設計專案

你受邀擔任某場大型慈善活動的首席設計師，請從下面的慈善活動中挑一個，或是自己想一個，然後盡情發揮你在這本書中學到的設計知識。

設計概要

為一場慈善活動設計標誌、品牌形象、行銷素材、產品和網站。

從種子到大樹

幫助農民的植樹計畫。

動物全家福

保護瀕危動物的慈善計畫。

無塑之海

清理海洋塑膠的環保組織。

想一想

你選出的慈善活動有哪些執行重點？

舉辦活動的目的？

你要訴求的對象？

想告訴民眾什麼事？

主視覺與文案？

活動名稱

幫慈善活動名稱設計字型。可以利用下面的橫線試試不同的字型，再把最後的設計寫在最下面。

可以參考第18～20頁的字型設計。

名稱必須讓人一眼就能看懂。

字型的設計可以很簡單：

從種子到大樹

也可根據活動內容加上裝飾：

從種子到大樹

你的活動名稱設計

活動標誌

幫慈善活動設計彩色和黑白的標誌，
記得要能夠代表這項慈善活動。

翻到第 12 頁的商標設計說明。

加入活動名稱？

只使用圖案？

標誌要大膽、鮮明，能清楚代表活動內容。

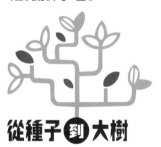

彩色標誌	黑白標誌

設計活動商品

設計周邊商品不但能募集資金，也可以提高能見度。設計時記得放入慈善活動的標誌和名稱。先從活動 T 恤開始設計：

如果需要靈感，可翻到第 36 ～ 37 頁，查看隊服設計的說明。

設計其他你想販賣的商品。

翻到第49頁，了解如何把活動標誌應用在物品上。

馬克杯？

徽章？

筆？

花草種子？

商品必須跟慈善活動相關。想想你要訴求的對象，設計出他們可能會喜歡的東西。

宣傳活動

設計一張海報，向民眾宣傳慈善活動。海報裡要有活動名稱和標誌，以及有利宣傳的圖片和文字。

只使用幾種顏色，可讓畫面更醒目，也更容易印刷。

翻到第 21、32 頁，回顧如何用圖像溝通；或翻到第 34 ～ 35 頁，了解如何善用網格。

寫實的插圖？

抽象的圖片？

為了讓更多人看見海報，你會把它張貼在哪裡？

廣告看板？

交通工具上？

報章雜誌？

網路？

網站廣告有的會彈出，叫彈出式廣告。

還可在哪裡宣傳慈善活動？

活動網站

翻到第 50～51 頁，回顧如何使用線框來排版。

幫慈善活動規劃網站首頁。 先畫出兩種線框。

網站內容包括什麼？

遊戲？　　影片？　　　比賽？　　　商店？　　捐款？　　募資點子？

選出你喜歡的線框， 然後畫出完整的首頁。
記得放進你為這個活動設計的所有項目。

解答

6～7 像設計師一樣思考

聰明麥片

B

有機麥片

A

壯壯麥片

C

10 色彩系統

RGB	CMYK
網站 應用程式	書 雜誌 牛奶盒

16～17 以貌取人！

2

1

3

21 表情符號

這些表情符號可能會讓你想到……

寒冷

閱讀

鴨嘴獸

感到困惑

扮鬼臉

滿是泥濘的靴子

22 ~ 23 挑選最佳字體

報紙文章
5
最佳字體

路標

最佳字體

高級餐廳
菜單
3
最佳字體

恐怖電影
片名

最佳字體

馬戲團海報
4
最佳字體

24 ~ 25 插畫風格

真實照片

3

4

5

1

2

30 ~ 31 家具設計

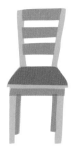

D 搭配餐桌

A 臨時需要
時使用

B 放在花
園裡

E 傍晚放
鬆用

C 讀書或
辦公用

81

32～33 圖像溝通

警告標誌

 冰ㄅㄧㄥ雪ㄒㄩㄝ

 落ㄌㄨㄛ石ㄕ

 狗ㄍㄡ

地圖的圖例

 自ㄗ行ㄒㄧㄥ車ㄔㄜ道ㄉㄠ

 露ㄌㄨ營ㄧㄥ區ㄑㄩ

 城ㄔㄥ堡ㄅㄠ

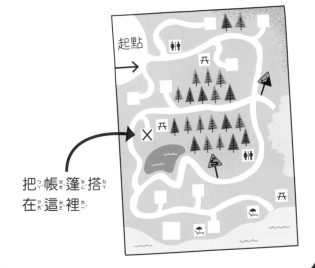

起點

把ㄅㄚ帳ㄓㄤ篷ㄆㄥ搭ㄉㄚ在ㄗㄞ這ㄓㄜ裡ㄌㄧ。

34～35 善用網格

 Ⓒ

 Ⓐ

 Ⓑ

44～45 旗幟飄揚

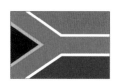

南ㄋㄢ非ㄈㄟ國ㄍㄨㄛ旗ㄑㄧ包ㄅㄠ含ㄏㄢ了ㄌㄜ六ㄌㄧㄡ種ㄓㄨㄥ顏ㄧㄢ色ㄙㄜ。

查ㄔㄚ德ㄉㄜ和ㄏㄜ羅ㄌㄨㄛ馬ㄇㄚ尼ㄋㄧ亞ㄧㄚ的ㄉㄜ國ㄍㄨㄛ旗ㄑㄧ一ㄧ模ㄇㄛ一ㄧ樣ㄧㄤ。

這ㄓㄜ七ㄑㄧ國ㄍㄨㄛ有ㄧㄡ雙ㄕㄨㄤ色ㄙㄜ設ㄕㄜ計ㄐㄧ的ㄉㄜ國ㄍㄨㄛ旗ㄑㄧ：　波蘭、日本、瑞典、摩洛哥、希臘、馬其頓、加拿大

這ㄓㄜ七ㄑㄧ國ㄍㄨㄛ的ㄉㄜ國ㄍㄨㄛ旗ㄑㄧ上ㄕㄤ有ㄧㄡ太ㄊㄞ陽ㄧㄤ：　日本、烏拉圭、盧安達、中華民國、納米比亞、阿根廷、馬其頓

圖片來源：p.7–Yorkipoo dog © Mark Taylor/Nature Picture Library/Science Photo Liberary.p.12–The name Usborne and the Balloon logo are Trade Marks of Usborne Publishing Limited. p.24–Regal angelfish © Tony Gibson/Dreamstime; Cactus © Vaeenma/Dreamstime; Sailboat © Caia Image/ Science Photo Liberary; Artist's concept of rover on Mars © NASA/JPL/Cornell University. p.25–Photo realistic planet Earth © TMarchev/Dreamstime. p70. Air Force One VC-25 landing configuration © 171st ARW, Master Sgt. Stacy Barkey.

我的創意遊戲書：設計動手讀

作者／湯姆‧曼布雷（Tom Mumbray）、愛麗絲‧詹姆斯（Alice James）
譯者／江坤山
責任編輯／盧心潔　封面暨內頁設計／吳慧妮　特約行銷企劃／張家綺
出版六部總編輯／陳雅茜
發行人／王榮文
出版發行／遠流出版事業股份有限公司
地址／臺北市中山北路一段 11 號 13F
郵撥／ 0189456-1　電話／ 02-2571-0297　傳真／ 02-2571-0197
遠流博識網／ www.ylib.com　電子信箱／ ylib@ylib.com
ISBN 978-957-32-9475-7
2022 年 4 月 1 日初版　定價‧新臺幣 450 元
版權所有‧翻印必究

DESIGN ACTIVITY BOOK By Tom Mumbray And Alice James
Copyright: ©2021 Usborne Publishing Ltd.
Traditional Chinese edition is published by arrangement with Usborne Publishing Ltd. through Bardon-Chinese Media Agency.
Traditional Chinese edition copyright: 2022 YUAN-LIOU PUBLISHING CO., LTD. All rights reserved.

國家圖書館出版品預行編目（CIP）資料
我的創意遊戲書：設計動手讀／湯姆‧曼布雷（Tom Mumbray）等人作；
江坤山譯 . -- 初版 . -- 臺北市：
遠流出版事業股份有限公司, 2022.04　80 面；　公分 注音版
譯自：Design activity book
ISBN 978-957-32-9475-7（精裝）
1. 設計 2. 通俗作品
960　　　　　　　　　　　　　　　　111002329